...TOB E CONTINUED

FUER MEINEN EHEMANN

ALLE RECHTE IN DIESEM BUCH SIND DER AUTORIN VORBEHALTEN!

AUTORIN / COVER / BILDER

TANJA FEILER

4

AUSZUG GOOD PET UND HAESCHEN

BEREITS AM NAECHSTEN TAG PACKEN GOOD PET UND SEINE FRAU IHRE SACHEN UND ALLES WIRD IN SAMMYS AUTO VERSTAUT.

NATUERLICH SIND ALLE TRAURIG, DOCH DURCH DAS INTERNET SIND SIE WIE MIT SAMMY IN KONTAKT. KINDERN IN NOT ZU HELFEN GEHT VOR UND DIE CUTE PETS SIND SICH EINIG, DASS ES EINE GUTE

ENTSCHEIDUNG VON SAMMY WAR, SEINEN FREUND DAMALS NOCH BAD PET ZU FRAGEN, DENN IHM KANN ER VERTRAUEN UND SOZIALE ARBEIT HAT ER SCHON IMMER GEMACHT. EBENSO SEINE EHEFRAU

HAESCHEN. DOCH JETZT SCHAUEN SICH DIE CUTE PETS EIN PAAR BILDERN AUS DEM HOCHZEITSALBUM VON GOOD PET UND HAESCHEN AN.

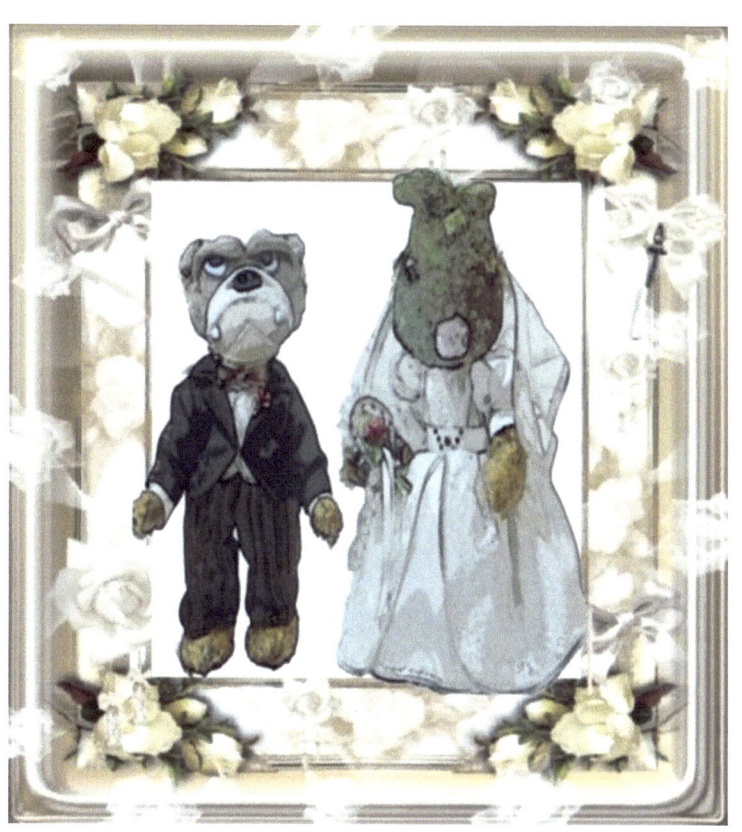

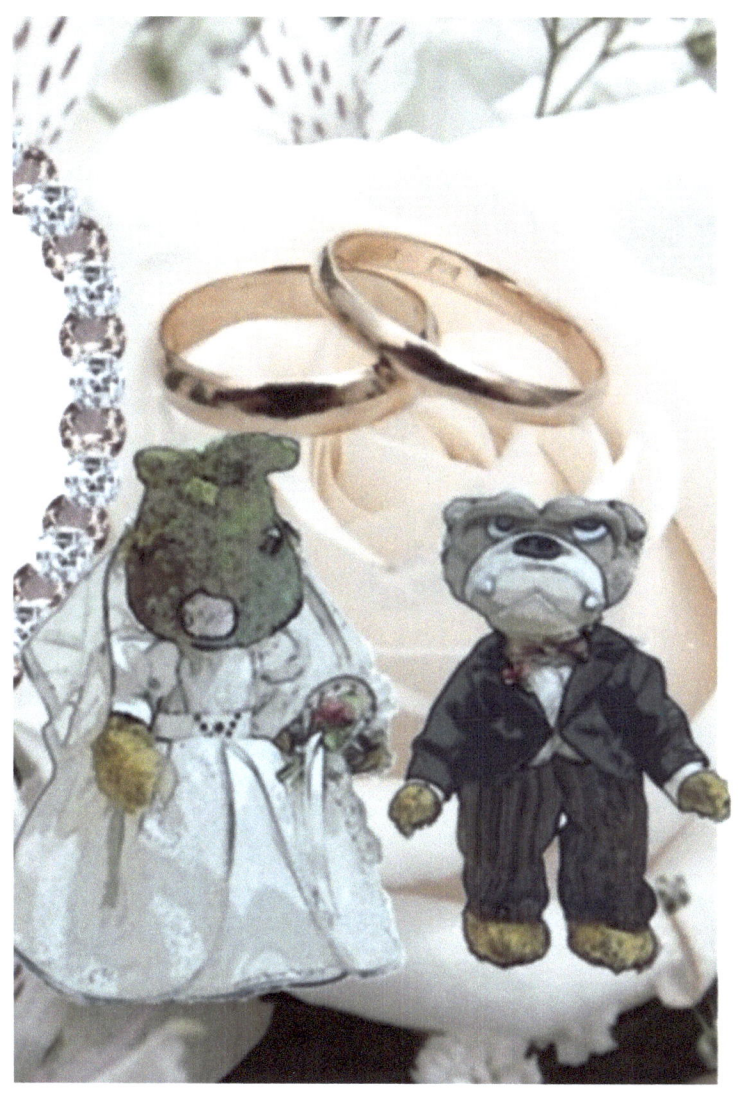

DAS WAR KEINE SO GUTE IDEE, KITTY MUSS WEINEN, ANGELA, ANGELINA UND MICHELLE LAUFEN DIE TRAENEN DIE WANGEN HERUNTER. DAMALS IST JA BAD PET (GOOD PET) FUER SAMMY

EINGEZOGEN, WEIL NOCH EIN PLATZ DANN IN DER CUTE PETS WG FREI WURDE UND NUN SIND ALLE WEG.

GRUPPENFOTO

WAS EIN TRAURIGES GRUPPENBILD, NICHT EINMAL KITTY IST MIT DRAUF, SIE BESTEHT JA AUCH DARAUF DIE BILDER ZU MACHEN. DURCH DIE GIRLSFASHION IST DER STAR DER

KINDERBUCHREIHE
KITTYS ABENTEUER
AUCH AUF VIELEN
BILDERN DRAUF.

Tanja M. Feiler

Kittys Abenteuer Part III

MAIL VON GOOD PET

GOOD PET HAT EINE E-MAIL GESCHICKT, ERZAEHLT, DASS SIE EIN GROSSES ZIMMER HABEN, EHEMALS SAMMYS GAESTEZIMMER, MIT EINEM METALLBETT, IHRE

KLEIDERKISTEN SIND DIE NACHTSCHRAENKCHEN. EIN GROSSER SCHREIBTISCH MIT INTEGRIERTER KLEINER KISTE, IN DER DAS EHEPAAR SEINE PERSOENLICHEN UNTERLAGEN AUCH

TECHNISCHES ZUBEHOER ZU DEN LAPTOPS AUFBEWAHRT, IST INTEGRIERT. ES IST ALLES SO, WIE SAMMY ES ERKLAERT HAT, SIE FUEHLEN SICH WOHL, DOCH VERMISSEN DIE FREUNDE CUTE

PETS. BEREITS AM NAECHSTEN MONTAG GEHT DIE ARBEIT LOS, MIT SAMMY ZU DEN KINDERN GEHEN, HELFEN, WO SIE KOENNEN...

BESONDERS DANKE ICH MEINEM EHEMANN

www.ingramcontent.com/pod-product-compliance
Lightning Source LLC
Chambersburg PA
CBHW041619180526
45159CB00002BC/920